魔法插畫帖

簡單掌握技巧，以線條妝點每一天！

——

ちょ

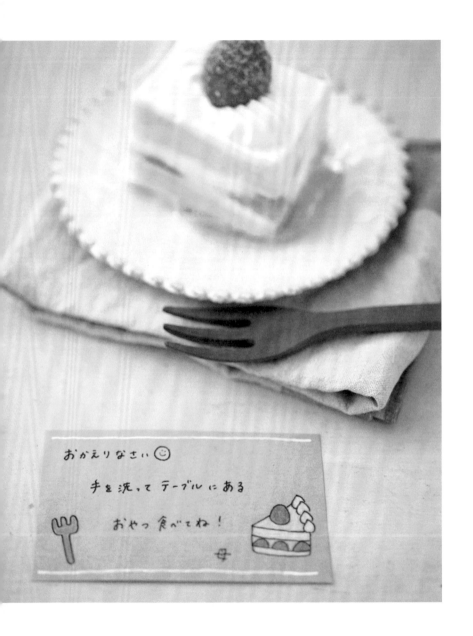

平時的日常留言

無論是小小的請求，還是要給誰的留言，添上插圖能更容易把意思傳達給對方。而可愛的插圖還能為平凡的日常生活增添歡樂氣息。

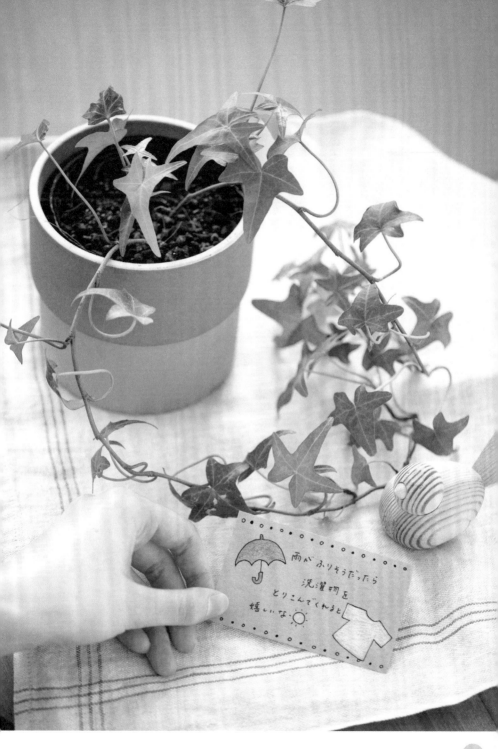

（内の手書き文字）
雨がふりそうだったら
洗濯物を
とりこんでくれると
嬉しいな・○

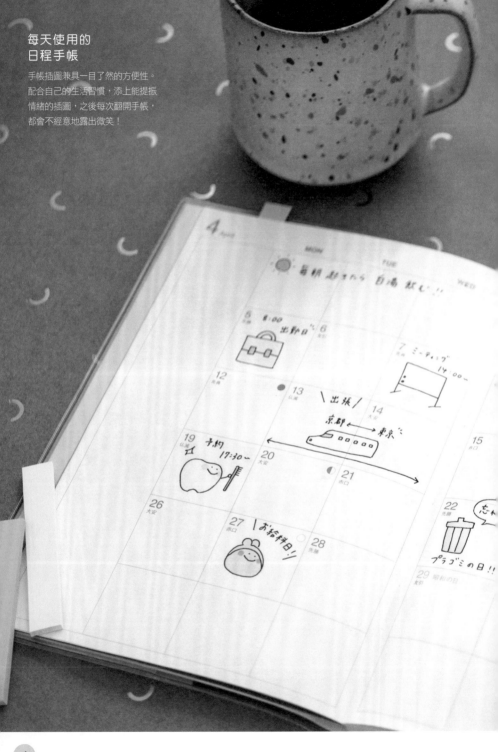

每天使用的
日程手帳

手帳插圖兼具一目了然的方便性。
配合自己的生活習慣，添上能提振
情緒的插圖，之後每次翻開手帳，
都會不經意地露出微笑！

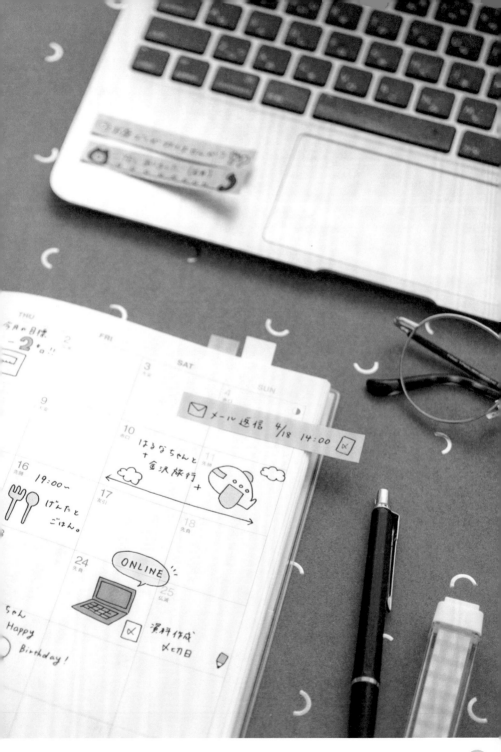

就算是設計簡約的筆記本，只要在
封面畫上插圖，馬上就能獲得一本
原創筆記本。可愛的插圖還能提高
考取資格或唸書的動機。

用原創的塗色插圖
豐富親子時光

本書有收錄貓咪等動物的獨特插圖，能輕鬆滿足孩子「想畫畫」的願望。利用漂亮的插畫，讓與孩子相處的時光充滿歡聲笑語。

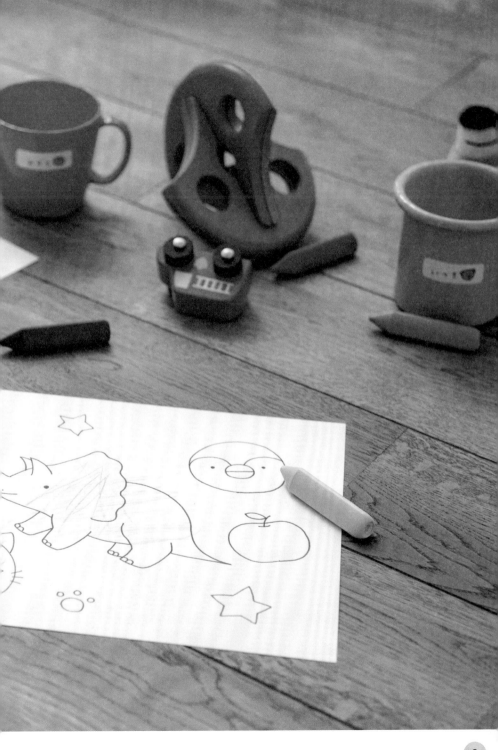

大家好，我叫ちょ。

感謝您購買本書。

為了讓更多人輕鬆享受畫圖的樂趣，

本書以「一枝原子筆就能完成的插圖」為主題。

希望大家能用手繪插圖讓自己與周遭的人們拾起笑容，

享受繪圖的樂趣

我認為享受插圖有兩種方式。

一種是完成插圖的瞬間。

畫出可愛的插圖後，任何人都會感到很興奮吧！

還有一種就是回顧時的樂趣。

例如不經意地翻到畫有預訂圖案的日程，

或是重新閱讀附有插圖的生日卡片時。

就算過了一段時間，插圖依舊能為我們帶來歡樂，

而這正是插圖的魅力之一。

那麼，在正式開始畫圖前，

我有一件事想拜託大家。

我時常提醒大家，

各位不需要完全模仿本書中的示範插圖。

書中刊載的插圖都只是範例。

畫得好不好都沒關係，各位可盡情添加屬於自己的風格變化。

無論畫出來的插圖成果如何，

只要畫的時候能感到幸福就行。

請不要因為無法畫得跟範例一樣就選擇放棄，

希望大家能單純地享受插圖的樂趣。

也期望各位都能遇見自己理想中的「可愛插圖」。

ちょ

事前準備

先準備
一枝原子筆！

只要準備好一枝原子筆，就可以進入繪製插圖的世界。
接著我們就從暖身開始吧。

1

首先是直線練習

直線是插圖的基本功，
學會後就能得心應手。

先嘗試描繪短的直線

愈短的直線愈簡單！
接著逐漸加長，
讓手部適應。

視線要
稍微超前。

歪掉時
要修正軌跡。

2

嘗試各種形狀的線條

學會畫直線後，
就來挑戰虛線和波浪線！

每種線條變化
都可以運用在
插圖中！

3

插圖是簡單線條的集合體！

看似困難的插圖，其實結構十分單純。
例如將燈泡的插圖分解後……？

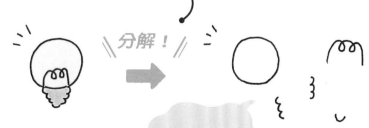

\\分解！//

燈泡是由
這些線條構成！

4

大部分的插圖
都是由 ○ △ □ 構成!?

周遭事物
其實大多都能用○△□畫出來!

試著畫出各式各樣的 ○ △ □

先想想看想畫的東西
更接近○△□當中的哪個形狀，
就能輕鬆下筆！

將○△□變身成插圖！

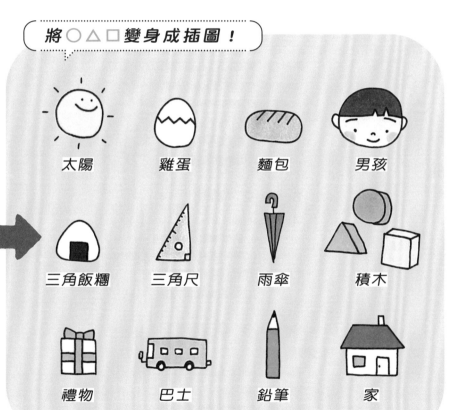

太陽　　雞蛋　　麵包　　男孩

三角飯糰　　三角尺　　雨傘　　積木

禮物　　巴士　　鉛筆　　家

Contents

Chapter 1

畫出
帶來好心情
的插圖
··· 19

△ ▽ △ ▽ △ ▽ △ ▽ △

Chapter 3

簡單！可愛！手寫文字的規則

… 95

Chapter 4

展現四季特色的季節性插圖

… 115

Chapter 1

畫出
帶來好心情
的插圖

日程手帳跟讀書筆記每天都會翻開使用，
更需要插圖增添興味。
更需要用插圖加以裝飾。
本章將為您介紹
適用於各種場合的插圖。

手帳

在工作或出遊等預定事項旁畫上相應的插圖，就能創造出世界上僅有
一本的獨特手帳。

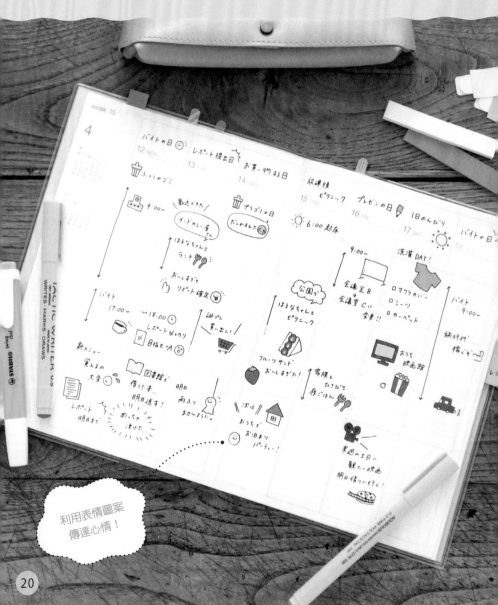

利用表情圖案
傳達心情！

點綴手帳的表情圖案

在句尾加上表情圖案，就能替手帳增添豐富感！

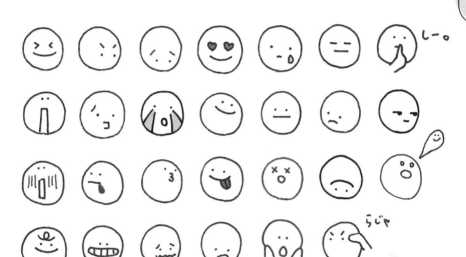

Point!

表情圖案
能讓手帳
更繽紛。

Point!

重點上色
營造可愛感！

Point!

可參考
手機的文字符號！

▸▸ 下一頁將介紹能用於手帳的插圖

每天都能派上用場！預定圖案

工作

學校

打工

補習班

考試

圖書館

約會

生日

電話

休假

倒垃圾

醫院

看牙醫

發薪日

扣款日

酒會

外食

生理期

疫苗接種

祝賀

投幣洗衣

電視

卡拉OK

演唱會

發售日

本篇集結了各式手帳用插畫圖案。
可以照插圖底下的提示使用，也能按習慣自行變化運用！

看電影

購物

截止日

早起

上健身房

體重

美睫

面膜

旅行

剪頭髮

Mini Column

預定圖案也能用於 To Do List

寫下代辦事項時添上插圖，能避免不小心遺忘！

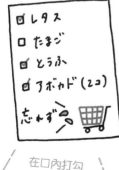

考試前的讀書
預定清單
也能用

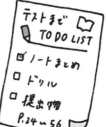

在口內打勾
就不怕忘記！

替當天的日程
加上插圖

23

交通工具要從車體開始畫

交通工具從車體開始較不容易失敗，
「車體→車窗→車輪」是基本的描繪順序。

汽車

車體造型可自由變換！

輕型汽車

加長禮車

公車

前方的後照鏡是重點。

 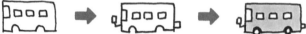 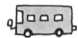

電車

強調車廂間的連結，就能畫出電車感。可以按喜歡的電車外觀塗上顏色。

Arrange!

新幹線

畫出又小又多的窗戶能表現座位多且車體大的車型。

Arrange!

東京←→大阪　　出差

船

描繪出圓潤感來提升可愛度。

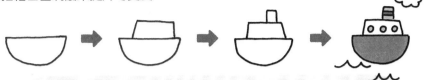

Other

飛機

從近側機翼開始畫較不容易失敗。

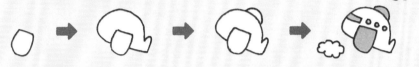

腳踏車

腳踏車建議畫出復古感。後車輪畫得小一點會更可愛！

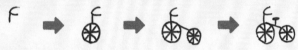

Mini Column

描繪簡易地圖

從起點開始繪出路途中的「特色建築」，
是讓地圖簡單易懂的小訣竅。

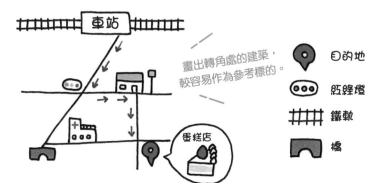

畫出轉角處的建築，
較容易作為參考標的。

🔴 目的地

◉◉◉ 紅綠燈

鐵軌

🌉 橋

車站

蛋糕店

天氣圖案要留意對稱感！

不僅能用於手帳，也能輕鬆畫在日記或聯絡簿上
描繪天氣插圖的訣竅是應留意畫出對稱感。

晴天（太陽）

對稱畫出太陽周圍的點。先點出上下左右就絕不會失敗。

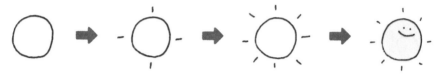

陰天

不要一筆完成，而是留意曲線間的連接點，表現蓬鬆感的曲線寬度也要一致。

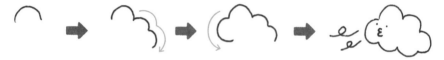

Arrange!

雨天

描繪拱形前先深吸一口氣！然後一筆畫出弧線。

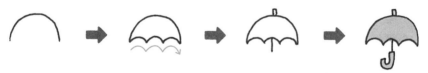

下雪

雪人身體要以數字「8」為印象，畫出左右對稱感。

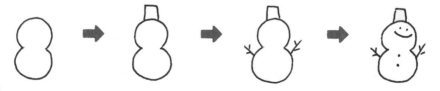

其他天氣圖案

日出

晴時多雲

柔和的太陽

溫呼呼的太陽

烈日

毛毛雨

陣雨

傾盆大雨

颱風

打雷

晴天娃娃

雨傘

雪花

Point!

Mini Column

畫出可愛感的4分之1法則

把臉畫在四分之一處，便可營造出輕鬆可愛的感覺。

水果的畫法請見
P.78~81！
Go！

加入職場細節的工作圖案

除了能用於工作排程手帳外,也能在職場便條上大顯身手!
描繪的技巧在於畫出細節。

電腦

注意電腦上方的線條要呈平行。

Arrange!

要平行!

白板

從白板的支架開始畫起。加上磁鐵會更有真實感。

\會議 17:00~/

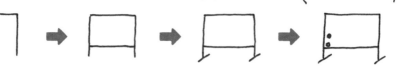

電話

畫出大大的圓形撥號盤以提升復古感。

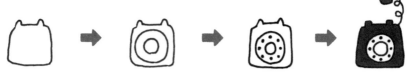

圖表

點出中央的點,確定圖表中心後再開始描繪!

Arrange!

其他類型的圖表

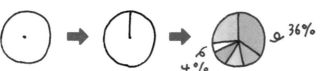

36%

6%

4%

公司用便條

替小小的便籤添上插圖，就能輕鬆提振自己跟同事的心情喔！

Point!

附插圖的便條
讓人暖心

Point!

句尾的圖案
可參考P.21

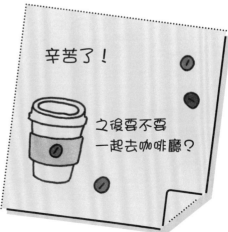

※外帶杯的詳細畫法請參照P.47

掌握特徵！生動的育兒圖案

能用於育兒日記中的插圖。
畫在孩子生活用品的名牌上也很合適。

奶瓶

奶瓶底部不要畫成直角，而是要帶有圓潤感。

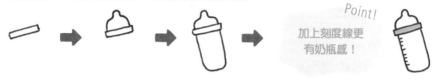

Point!
加上刻度線更
有奶瓶感！

尿布

加長腰部高度會更像尿布，畫短一點就能變成大人的內褲。

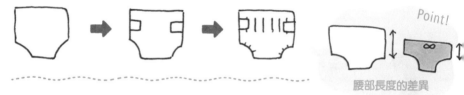

Point!

腰部長度的差異

室內鞋

添上後方的小小拉帶便能畫出室內鞋的感覺。

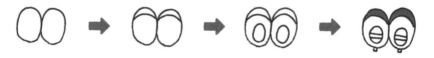

幼稚園帽

帽簷的起始點畫得高一點，就能增加立體感！

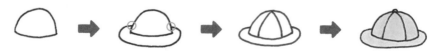

嬰兒服

前開襟的線條要從領口一路延伸到雙腿間。

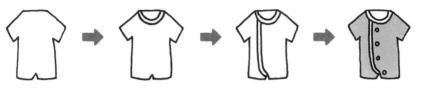

胸章

形狀推薦選擇容易畫的花形。注意要保留寫名字的欄位。

Arrange!

組合起來超可愛！

長袖圍兜

衣襬畫大更添可愛氛圍。

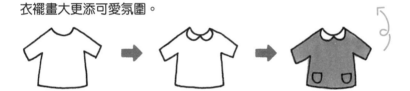

Mini Column

「名字＋插圖」的簡單名牌

為了避免布料暈染，建議使用專用的繪布筆！

元太	🚗	小春	🌷

其他兒童插圖
請參考P.68。

日常清潔&收納圖案

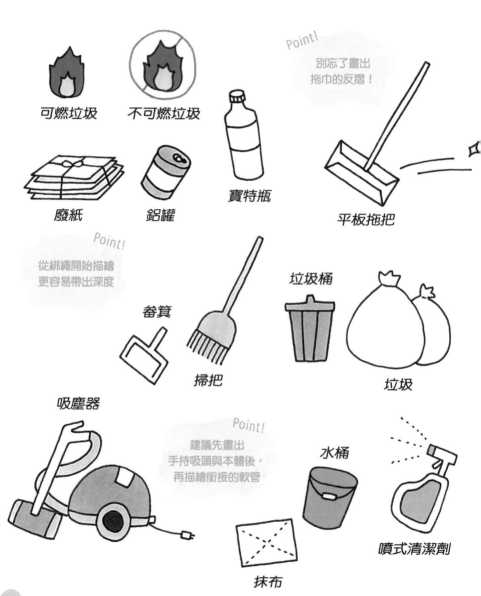

可燃垃圾

不可燃垃圾

寶特瓶

Point!
別忘了畫出
拖巾的反摺！

廢紙

鋁罐

平板拖把

Point!
從綁繩開始描繪
更容易帶出深度

畚箕

掃把

垃圾桶

垃圾

吸塵器

Point!
建議先畫出
手持吸頭與本體後，
再描繪衛接的軟管

水桶

噴式清潔劑

抹布

本章介紹日常清潔＆收納圖案。
無論是手帳中的垃圾集中日、
大掃除項目清單或收納標籤都能派上用場！

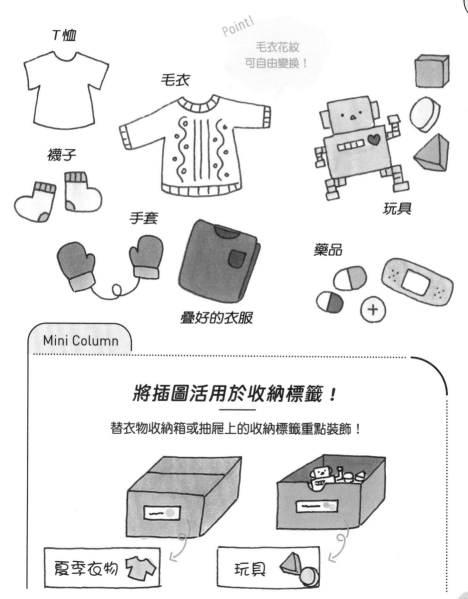

T恤

Point!

毛衣花紋
可自由變換！

毛衣

襪子

手套

玩具

藥品

疊好的衣服

Mini Column

將插圖活用於收納標籤！

替衣物收納箱或抽屜上的收納標籤重點裝飾！

夏季衣物

玩具

狗狗就從耳朵開始畫

狗的基本畫法分為4種。
掌握特徵後就能自在運用，還能挑戰其他犬種！

柴犬 （小豎耳型）

畫出挺立的耳朵就很像柴犬。但要注意若畫得太大會變成狐狸。

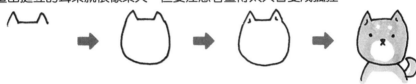

吉娃娃 （大豎耳型）

大耳朵搭配小輪廓，再加上一雙圓圓的黑眼睛就成了吉娃娃！

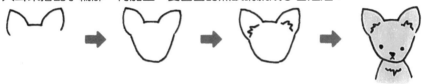

黃金獵犬 （縱長臉型）

長臉為其特徵。拉開眼鼻間的距離看起來會比較成熟。

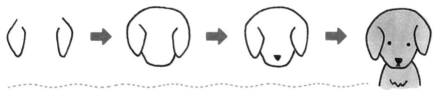

玩具貴賓狗 （橫長臉型）

耳朵用短短的雲朵弧線畫出縱長的橢圓形。描繪時應練習畫出蓬鬆感！

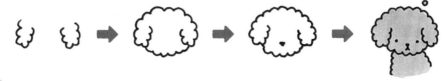

其他犬種的插圖

博美

雪納瑞

西施犬

牛頭㹴

柯基

馬爾濟斯

臘腸犬

巴哥犬

法國鬥牛犬

日本狆

約克夏

迷你杜賓

蝴蝶犬

米格魯

大麥町

Point!

斑紋能強調
大麥町的個性

Mini Column

手帳用愛犬插圖！

下列是記錄與愛犬的日常行程時的必備插圖。

散步

清掃

點心

不要忘記
買飼料！

餵食

坐墊

寵物插圖得強調特色

本章解說的插圖是身為家中一員的寵物。
描繪時要留意特徵，同時嘗試畫出可愛感。

短毛貓

從臉頰到下巴的線條要盡可能畫出銳利感。

Point!

用長長的鬍鬚
加強貓的感覺！

長毛貓

臉部輪廓呈八字形。要注意頸部與臉之間沒有分界。

銳角要逐一描繪

其他貓種的插圖

蘇格蘭
摺耳貓

三色貓

賓士貓

波斯貓

布偶貓

襤褸貓

虎斑貓

黑貓

俄羅斯
藍貓

曼赤肯貓

鸚鵡

鳥喙要畫小，頭部到背部則要畫出和緩的線條。

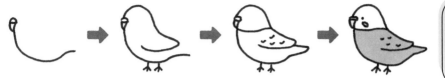

倉鼠

描繪出圓滾滾的身軀更顯可愛。

Point!
臉頰添上粉色
更討喜

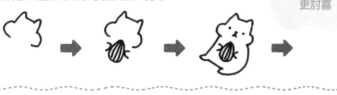

烏龜

龜殼帶出圓潤感會更俏皮。

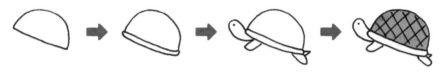

刺蝟

從內側慢慢添上背刺，之後上色時要讓刺超出色範圍外。

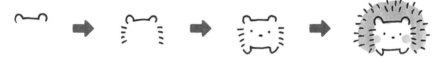

金魚

注意金魚不要畫得太大，然後別忘了添上水草。

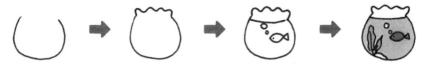

筆記

提升幹勁的祕訣是插圖！？

隨處添上可愛插圖，讀書進展勢如破竹。

筆記本用小插圖

加在筆記重點旁邊超吸睛！

萬歲！

訣竅是手臂不要一筆畫完，而是從上分段描繪。

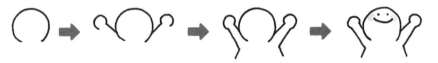

指向重點

如果覺得手指很難，改畫成拳頭也OK。

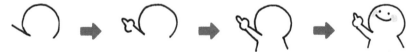

Point!

就算表情不開心
也很可愛

趴在桌上

絕不失敗的技巧是把桌面留到最後再畫。

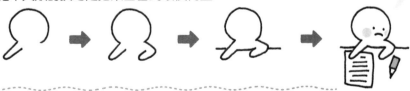

Arrange!

改成動物
更俏皮。

※ 動物臉部的詳細畫法
請參照P.70

下一頁將介紹能用於筆記的插圖

39

依情緒變化的對話框

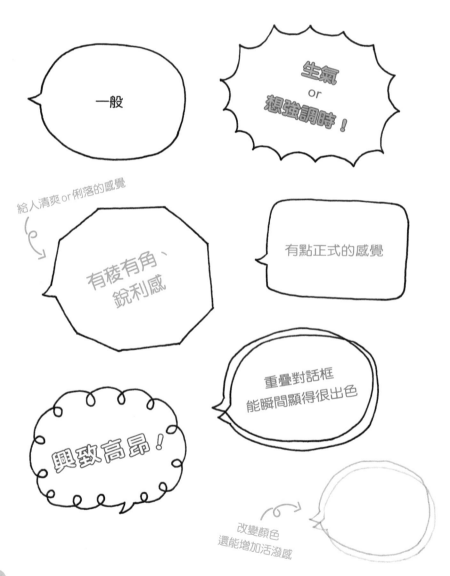

一般

生氣
or
想強調時！

給人清爽 or 俐落的感覺

有稜有角、
銳利感

有點正式的感覺

重疊對話框
能瞬間顯得很出色

興致高昂！

改變顏色
還能增加活潑感

本篇集結了筆記、手帳或信件都好用的各色對話框。
各位可按心情隨心所欲地加以運用！

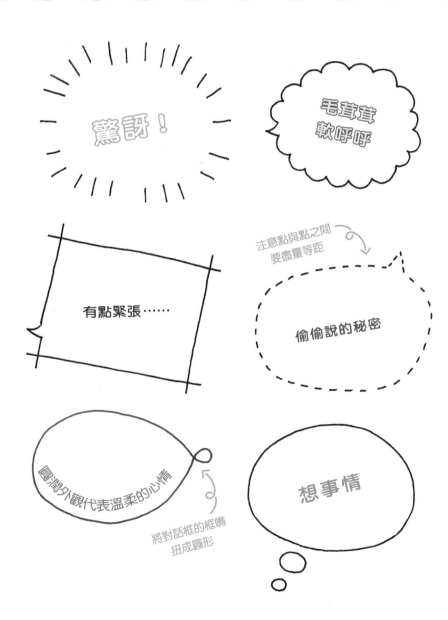

驚訝！

毛茸茸
軟呼呼

有點緊張……

注意點與點之間
要盡量等距

偷偷說的秘密

圓潤外觀代表溫柔的心情

將對話框的框嘴
扭成圓形

想事情

筆記更美觀！文具＆工具圖案

文件夾板

橡皮擦

Point!

鉛筆與橡皮擦的
經典組合！

鉛筆

三角尺

量角器

圓形夾

迴紋針

長尾夾

note

筆記本

文件

Point!

替燒杯或試管的內
容物上色

色鉛筆

蠟筆

試管

錐形瓶

本篇羅列諸多文具與工具的插圖。
不但能畫在筆記內頁，作為封面的重點裝飾也很可愛。

直尺

紙膠帶

信封

便條紙

地圖

地球儀

鋼筆

INK

圓規

Point!

留意圓規的形狀
要呈三角形

書

Point!

可用直線數量表現
書本厚度

剪刀

膠水

手帳

一句話＋插圖的組合

以下介紹適用於筆記的「一句話＋插圖的組合」。
配上小插圖也許能讓人更有動力？

point

這裡重點

之後複習

測驗會出

測驗範圍

Fight

CHECK

請教老師

2/16 提出日

目標10名以內

舉例

ex.

等等

etc...

查閱

cf.

important

重要

考試第3天

ASAP!

立刻處理！

Point!

加上旗幟飄動的線條更生動！

Point!

將底線與鉛筆的筆尖相連

Point!

ASAP是
as soon as
possible的
字首簡寫

※舉起框框的插圖畫法
請參照P.61

44

其他適合筆記本的圖案

能用來裝飾筆記的插圖集。

Mini Column

學到賺到！燈泡＆比食指圖案

以下介紹2個常用經典圖案的描繪步驟。

燈泡

重點是要畫出大大的圓形，方便之後描繪內部細節。

比出食指

拇指方向要朝內。

興趣筆記

為了興趣記錄的筆記就是「興趣筆記」。
按照自己的規則整理，回頭翻閱時也充滿趣味。

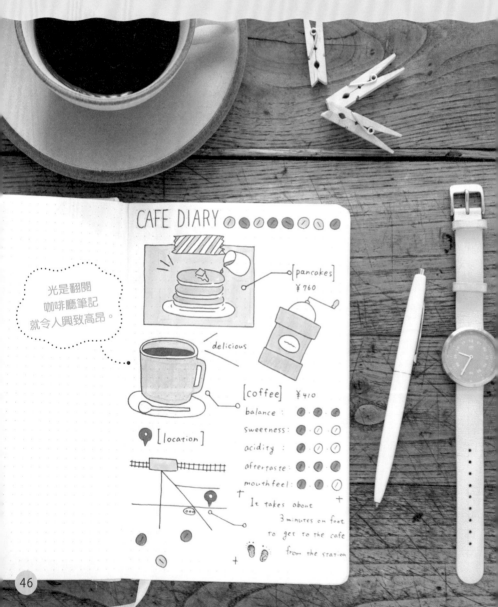

光是翻閱
咖啡廳筆記
就令人興致高昂。

咖啡插圖

以下插圖很適合興趣是泡咖啡或常四處尋訪咖啡廳的人。

咖啡杯

手把與杯體不分離的畫法,一看就覺得很厲害。

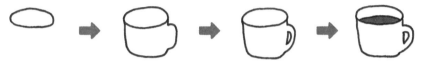

外帶杯

描繪杯蓋的第二層時,要小心謹慎地運筆!

Point!

也可在杯套
加上插圖

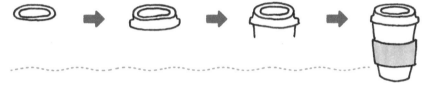

手沖壺

以梯形來掌握形狀會更像手沖壺。描繪時一定要照順序來。

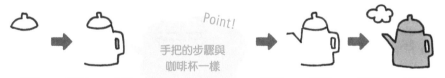

Point!

手把的步驟與
咖啡杯一樣

手搖磨豆機

上下的長方形
要大小一致。

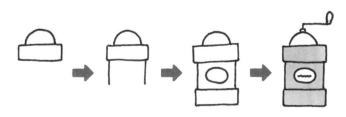

▶ 下一頁將介紹能用於興趣筆記的插圖

多采多姿的咖啡廳插圖

充滿復古氛圍的咖啡廳插圖，若沒有塗色會大失風采。
所以建議一定要上色！

一定要添上
一顆櫻桃！

Point!

漂浮汽水

推薦塗上綠色或藍色等繽紛色彩。

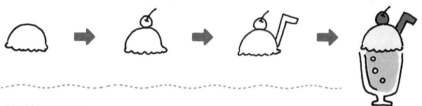

草莓三明治

畫得好看的訣竅是先從草莓（內餡）開始，之後再添上吐司。

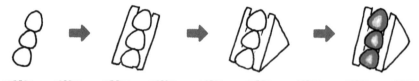

馬卡龍

上下間隔的空隙不要留太多，畫出輕薄感會更像馬卡龍。

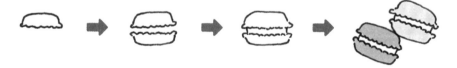

鬆餅

由上開始，連同奶油一起畫出層層堆疊感。

Arrange!

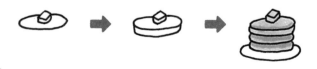

其他甜點插圖

可以襯托咖啡廳或甜點巡禮歡快氣氛的插圖。

布丁

Point!

冰淇淋的畫法跟
漂浮汽水一樣

冰淇淋

冰棒

杯子蛋糕

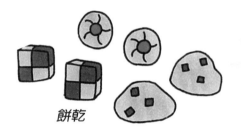

餅乾

Point!

餅乾的造型
可盡情自由變化！

可麗餅

Point!

椒鹽卷餅的寬幅
應盡量等寬

椒鹽卷餅

甜甜圈

蛋糕卷

蒙布朗

先畫草莓，
再畫糕體

Point!

起司蛋糕

復古風的電影插圖

電影相關插圖可愛的關鍵就是畫出復古感。
不妨嘗試整理觀影感想，製作興趣筆記。

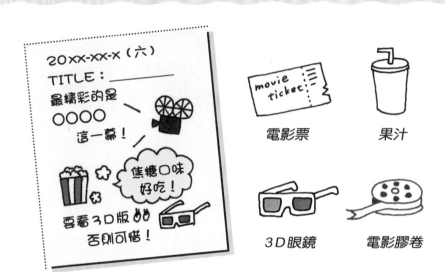

電影票　　　　　果汁

3D眼鏡　　　　電影膠卷

場記板　　上方紋路的斜線方向要一致。

放映機　　安裝在上方的電影膠卷愈大愈可愛。

爆米花　　爆米花紙盒就該是經典的紅白相間！

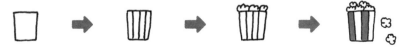

加入旅行插圖，記憶留存！

旅行插圖還能用於畢業旅行的行程手冊當中。
描繪的重點則是要掌握插圖的立體感！

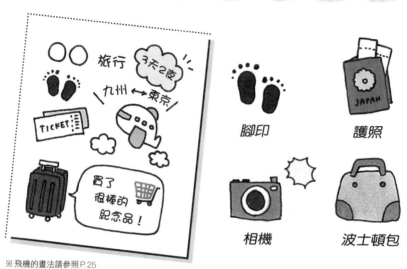

腳印

護照

相機

波士頓包

※ 飛機的畫法請參照 P.25

行李箱　表面的凹痕等寬會更美觀。

Point!

畫出深度！

皮箱　仔細畫出皮帶會更像皮箱。

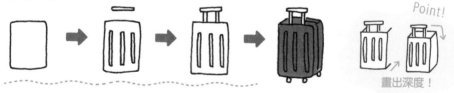

托特包　好看的訣竅是包包形狀要偏四方形。

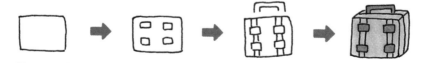

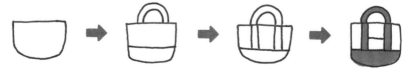

Vol. 1

上色技巧
僅用黑色原子筆上色

就算不準備著色筆，
一枝原子筆就很足夠！
原子筆也有很多上色方法，
不同的塗法能增加插圖的多樣性。

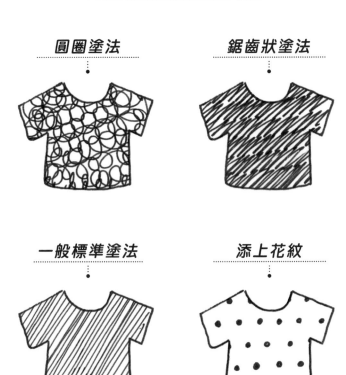

圓圈塗法　　　　　　鋸齒狀塗法

一般標準塗法　　　　　添上花紋

Chapter 2

畫出
令人展露笑容
的插圖

想著某個人描繪插圖時，
對畫的人來說也是特別的作品。
在小小的紙條上添加插圖，
或許就能更進一步傳達心意？
在給重要的對象寫下訊息時，
不妨也在一旁添上插圖吧！

Scene 4
信件

無論是送禮時附上的卡片，還是生日賀卡……。
本章收錄傳達心意時能大顯身手的信件用插圖。

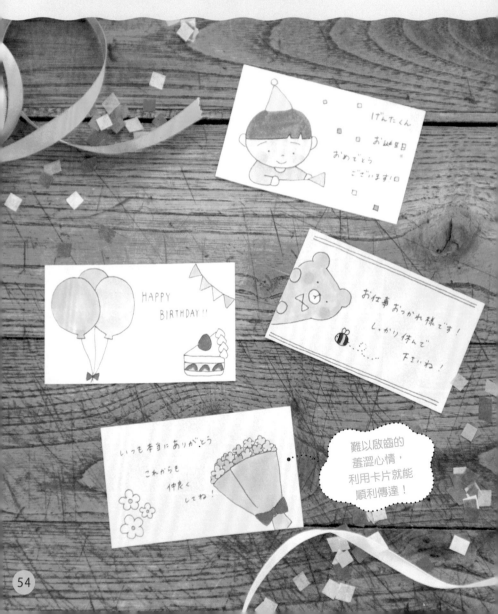

難以啟齒的
羞澀心情，
利用卡片就能
順利傳達！

生日插圖

重點添上裝飾，讓卡片瞬間變得絢麗多彩。

禮物

緞帶的縱向、橫向要分開描繪，同時留意重疊的部分。

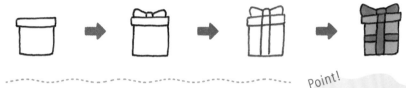

氣球

繪製時要一邊想像氣球重疊的狀態。

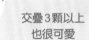

Point!
交疊3顆以上
也很可愛

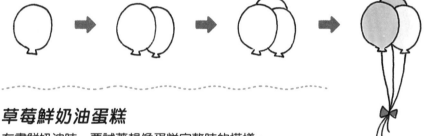

草莓鮮奶油蛋糕

在畫鮮奶油時，要試著想像蛋糕完整時的模樣。

Point!
也可以
先打草稿

花束

不要從包裝，而是從花朵開始描繪，完成具分量感的花束！

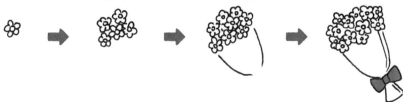

▸▸ 下一頁將介紹能用於信件的插圖

55

裝飾卡片的邊角

適用於各種場合的萬用小卡。
這裡要介紹各種各樣的卡片邊角裝飾。

派對旗幟應呈等腰三角形！

蝴蝶結要畫在對角線上

葉子的方向要一致

在邊角扭轉！

替卡片上下鑲邊

Part

12

仔細加上裝飾，幻化出商品般的高質感！
必學的卡片上下鑲邊模式。

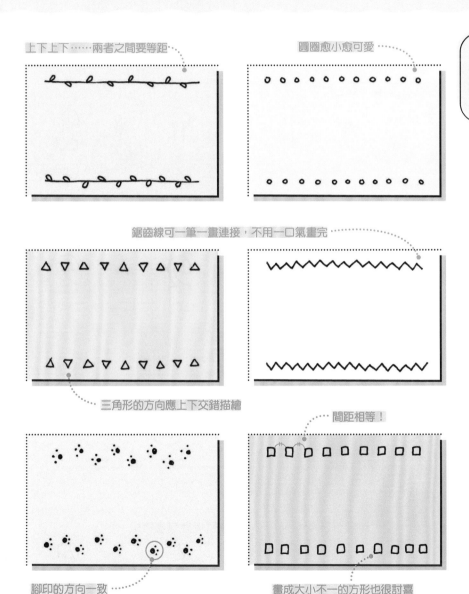

上下上下……兩者之間要等距

圓圈愈小愈可愛

鋸齒線可一筆一畫連接，不用一口氣畫完

三角形的方向應上下交錯描繪

間距相等！

腳印的方向一致

畫成大小不一的方形也很討喜

Chapter 2 畫出令人展露笑容的插圖

該從哪裡開始？描邊數字

以下介紹實用的基礎描邊數字畫法。
抓住「該從哪下手描邊」的手感繪製吧！

1

只要決定好第1筆的位置，就不會失敗。

位置要在垂直線上　　　　　　　留意其內有個「1」的感覺

2

在熟悉前，可先畫出橫、豎基準線來練習。

3

先寫出偏小的3，接著再添上外緣。

NG!
若從內緣開始描邊，
中間會凸出來

4

技巧是一邊想像接下來要畫的地方，一邊慢慢地描畫邊緣。

相交處注意要呈正方形

5

第1筆和第2筆的長度不同。

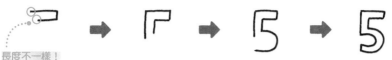

6

用替「6」添上內緣的感覺來描繪。

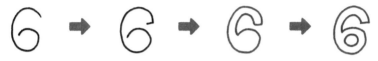

7

「7」是從外緣描邊，因此最開始要畫得瘦窄一點。

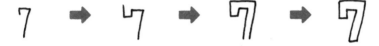

8

「8」要先畫出像雪人的外框後，再於內側加上圓圈。

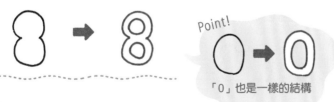

9

訣竅是第1筆的曲線要畫得比想像中要更彎一點。

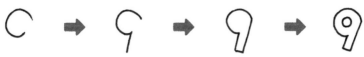

加入禮物＆小看板

人物插圖只要手上有拿東西，就能帶出動態感，
替畫面重點裝飾。

手持拉炮的小孩

一開始就決定好拉炮的位置，以便省略左手。

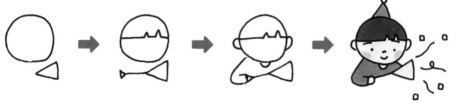

變化成P.70「始於圓形的動物插圖」也很俏皮

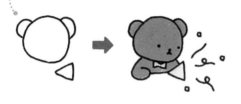

亦可改變
髮型。

Arrange!

Point!

可換成
心型以外的形狀！

手持愛心的熊

先畫出雙手，最後再畫出手上的愛心。

亦可改變耳朵形狀！

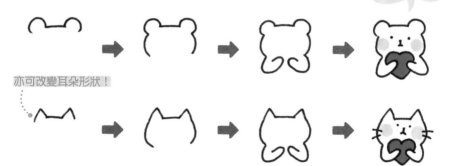

手持框框的熊

先畫出手，之後再添上框框。

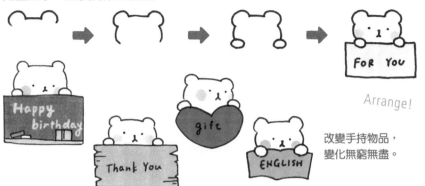

Arrange!

改變手持物品，
變化無窮無盡。

高舉雙手的熊

最後再畫出框框，看起來就像雙手高舉板子的模樣。

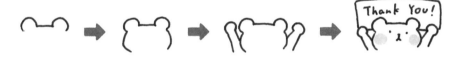

從牆後冒出的熊

為掌握角色與牆面的距離感，應從手部開始描繪。

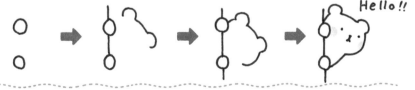

手持旗幟的熊

讓臉部五官靠近旗幟的方向，表情會更生動。

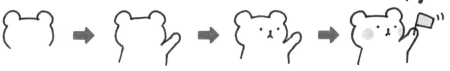

三步畫出似顏繪

只要掌握技巧，任何人都能畫出似顏繪。
讓我們按部就班一起來挑戰吧！

(**STEP 1　決定年齡**)　臉部輪廓與五官位置能表現該人物的年齡。

臉部五官的位置

五官愈往下看起來愈年輕。

年幼　⟵⟶　成熟

臉型愈橢圓看起來愈成熟。

輪廓

(**STEP 2　掌握特徵**)　選出該人物特有的表情以及眼鏡等配件。

STEP 3　決定髮型

選擇與該人物相似的髮型。

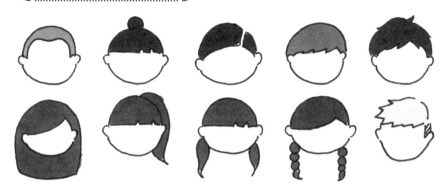

加以組合後無論是誰都能畫出似顏繪

Point!

亦可替兒童搭配
P.30的配件

Mini Column

練習畫出漂亮的○

一起來練習畫出漂亮的似顏繪輪廓！

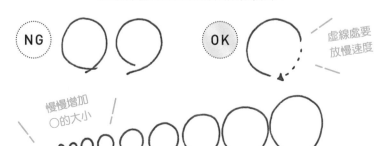

NG

OK

虛線處要
放慢速度

慢慢增加
○的大小

給家人的窩心便條

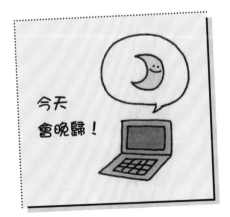

本章收錄了傳達想法的便條。
平時就可搭配這些插圖，向家人表達感謝或小心意。
讓我們藉此機會一起來挑戰吧！

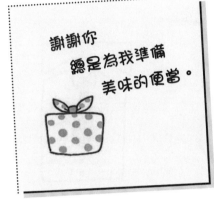

可在便當盒包巾添上花紋

加上貓腳的浴缸
超可愛！

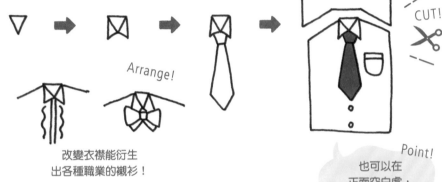

名片大小的制服卡片

用名片大小的卡片製作的制服卡片。
在卡片上畫出滿版的圖案，裁掉肩膀以上的部分就完成了。

襯衫類制服卡片

肩膀帶有圓弧感較像女性，而帶有銳角則偏男性。

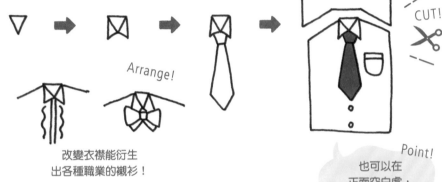

CUT!

Arrange!

改變衣襟能衍生
出各種職業的襯衫！

Point!
也可以在
正面空白處，
或背面寫上
想說的話

休閒風制服卡片

帽T要帶有圓潤感，描繪時應掌握欲繪製的衣服具備的特徵。

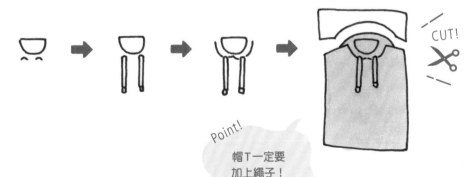

CUT!

Point!
帽T一定要
加上繩子！

其他職業的制服卡片

很適合在母親節或父親節時，用以傳達感謝之情。

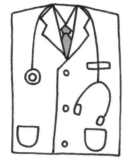

Point!

加上聽診器
就是一名醫生

醫生袍

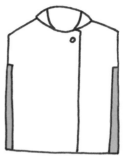

護理師制服

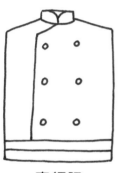

廚師服

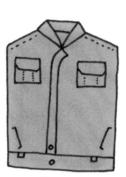

技工服

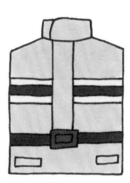

消防服

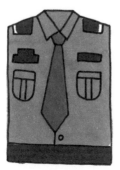

警察制服

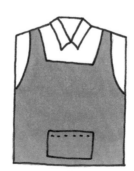

圍裙

Point!

亦可改變
花紋或顏色

Scene 5
給小朋友的插圖

本章將介紹能讓小朋友開心的插圖。
很適合畫在家事幫忙小卡，或用來裝飾小紅包袋。

想畫得更像小孩時，
可參考 P.62！

簡單的小朋友臉譜插圖

臉頰添上粉色腮紅看起來更像個孩子。

小朋友

瀏海畫到臉的一半，自然就會像小孩。

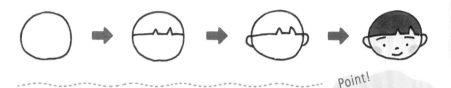

Point!

可嘗試
自由變換髮型！

雙馬尾小朋友

在左下、右下分別加上小辮子，就成了小女孩插圖。

包包頭小朋友

就算改變瀏海形狀，也要把瀏海畫到臉一半的位置。

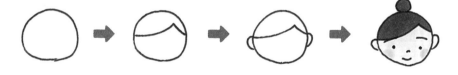

光頭小朋友

眉毛分得稍微開一些，提升稚嫩感。

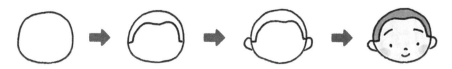

▶ 下一頁將介紹適合給小朋友的插圖

始於圓形的動物插圖

只要從圓形開始著手，
各位也能畫出各式各樣的動物插圖。

熊

讓臉部五官往左或右邊偏移，增添可愛感！

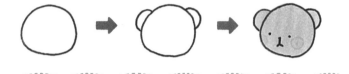

Arrange!

還可變成
熊貓！

兔子

耳朵不要一口氣畫完，而是按步驟慢慢描繪。

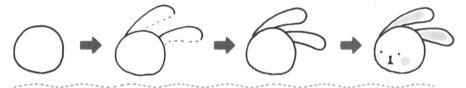

企鵝

先畫出嘴部以掌握平衡，並塗上喜歡的顏色！

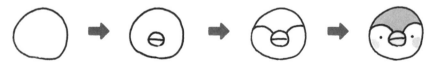

貓咪

別忘記加上鬍鬚！若少了鬍鬚，就沒那麼像貓了。

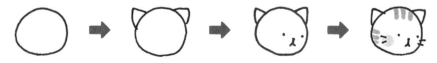

其他從圓形開始的動物插圖

從簡單的圓形開始，就能畫出許多動物。

Point!

畫成垂耳兔
能給人乖巧的印象

兔子

獅子

猴子　　　大象

Point!

畫出大大的耳朵
更討喜

老虎

狸貓

豬

Point!

河童的嘴
跟企鵝一樣

河童

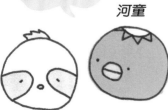

樹懶

狐狸

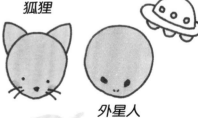

外星人

狐狸和外星人的
臉型都偏長

Point!

恐龍插圖要忠實呈現範本

乍看之下很困難的恐龍插圖，
其實只要仔細觀察範本，還是能畫出來。

暴龍

以三角形掌握身體形狀，
同時留意手腳有前後遠近
的差異。

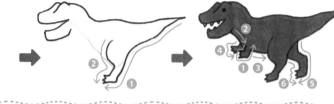

劍龍

從頭部、背部到尾部
要畫出和緩的曲線。

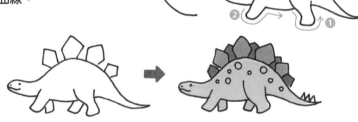

長頸龍

頸部應畫得比想像中要
更長，寬度則要等寬。

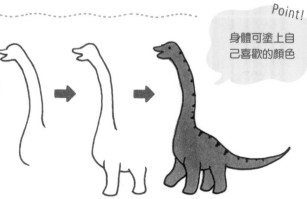

Point!

身體可塗上自
己喜歡的顏色

蛇頸龍

描繪長頸恐龍時的重點是頸部要等寬。

Point!

背部線條平緩

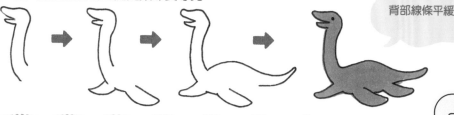

三角龍

嘴部的線條要盡量與下巴線條平行。

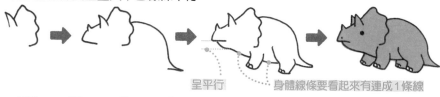

呈平行　　　身體線條要看起來有連成1條線

無齒翼龍

銳利的臉部能塑造出翼龍的感覺，應盡可能畫得細一些！

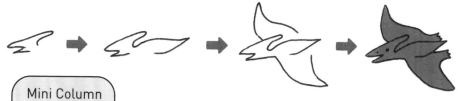

Mini Column

其他恐龍相關的可愛插圖

可與恐龍插圖搭配描繪！

恐龍蛋

椰子樹

小恐龍

火山噴發

腳印

73

工程車應留意車體形狀！

很受歡迎的工程車插圖，描繪時的關鍵是車身形狀。
應先仔細打好基礎，而後再添加特徵。

警車

不要忘記警示燈！塗上紅色會更像警車。

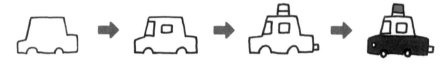

救護車

車體頂部要預留車燈線條的空間。

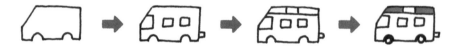

消防車

警示燈與水管是重點。畫成復古造型更顯活潑可愛。

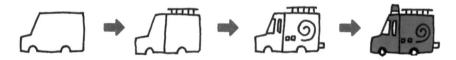

卡車

駕駛座畫小一點就能很像卡車。

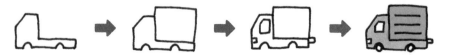

水泥預拌車

攪拌筒的大小要配合車體寬幅。

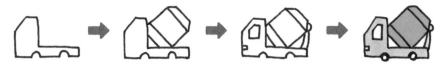

垃圾車

車體各部位的比例為1：2：1。

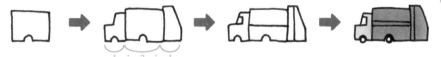

吊車

起重機要與滑輪部分相連。

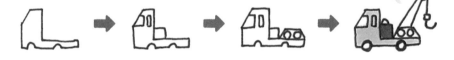

Point!

圓形部分（滑輪）
與線條（起重機）
要相連！

挖土機

挖土機前端如果太細，看起來會不太可靠，應該要畫粗一些。

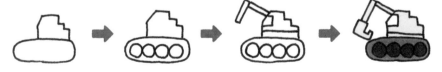

推土機

車身下半部與履帶大小的比例為1：1。

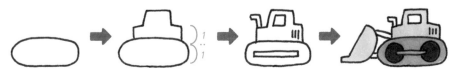

轉動紙張來描繪花朵插圖

描繪花瓣形狀相同的花朵時，訣竅是轉動紙張。
各位可試著轉到自己容易畫的方向繪製。

大波斯菊

先於上下左右各添上1片花瓣，接著於每個間隙各添上1片的花瓣。

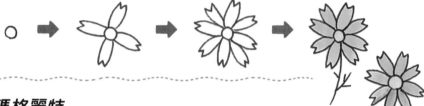

瑪格麗特

結構與大波斯菊一樣，但間隙要各添上2片花瓣。

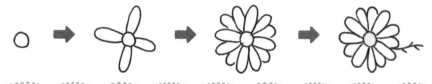

向日葵

結構與大波斯菊一樣，不過間隙要各添上3片花瓣。

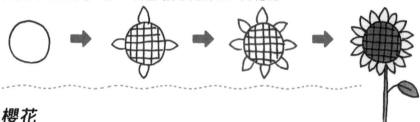

櫻花

畫出花瓣一片片向中央集中的感覺。

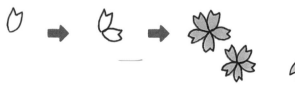

僅單片
也很可愛！

Arrange!

玫瑰

小訣竅是最後描繪的幾片花瓣之間要稍微重疊。

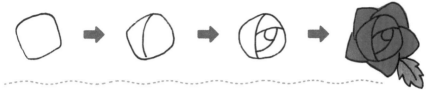

牽牛花

內部的圖案
可看成是
細長的星形。

Other

鬱金香

花朵尖端不要太開,畫出緊湊感會更討喜。

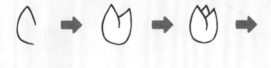

Point!

鬱金香的
花莖偏長!

鈴蘭

重點是要畫出
小巧的花朵。

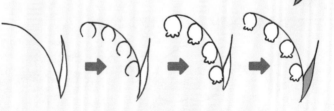

康乃馨

描繪花瓣時,要有依序交疊的感覺,同時留意瘦長的花萼。

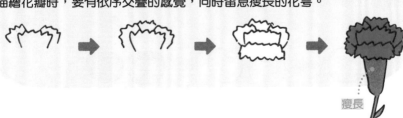

瘦長

水果插圖要仔細掌握特徵

水果算是經典的手繪插圖題材，
不過若多留意細節，就能更具魅力。

草莓

注意果實的部分不要畫太長。

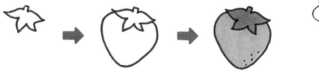

Arrange!

草莓的花

萊姆

萊姆的形狀並非正圓形，而是應稍微偏橢圓。

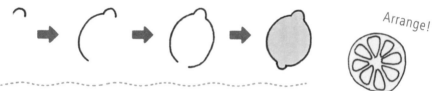

Arrange!

桃子

中央凹陷處不要畫得太明顯比較可愛。

Point!

以圓潤柔軟的
筆調畫出飽滿
的感覺

櫻桃

梗的部分要帶點彎曲，果實的部分則可參考蘋果的形狀。

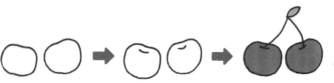

Point!

葡萄

留意倒三角的框架來逐步添上葡萄粒。

Point!

感覺像是在
不足的地方
加上葡萄粒

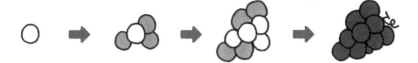

香蕉

每添加一根香蕉時，應想像完成時整體要呈三角形。

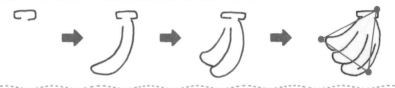

西洋梨

訣竅是稍微往一側傾斜。

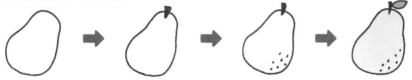

Mini Column

水果 × 小朋友臉譜的插圖

———

結合小朋友的臉也超可愛！

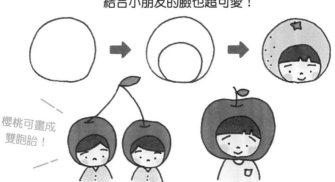

櫻桃可畫成
雙胞胎！

始於圓形的水果插圖

許多水果都能從圓形開始描繪。
請留意個別的特徵，一起來挑戰吧！

藍莓

藍莓的重點是要帶有小小顆粒感，畫出又小又圓的感覺。

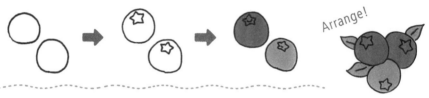

Arrange!

西瓜

先畫出鋸齒狀線條後再加粗。

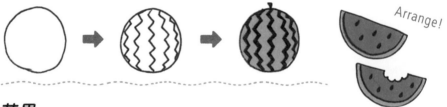

Arrange!

芒果

形狀類似於橢圓形，側邊的線條則要呈曲線。

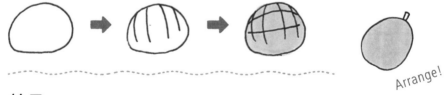

Arrange!

柿子

柿子要依不同的方向改變圓弧的形狀。

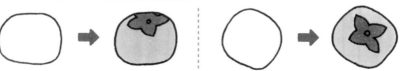

哈密瓜

網紋不要畫得一橫一豎，刻意畫成斜線會更好看。

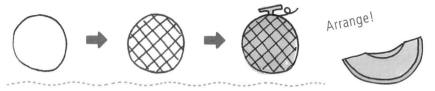

Arrange!

鳳梨

輪廓偏長。尾端葉子畫成雙層，看起來更厲害。

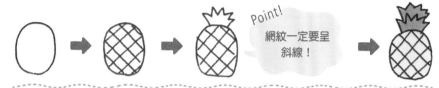

Point!

網紋一定要呈斜線！

蘋果

不要整顆畫成正圓形，帶點凹陷會更可愛！

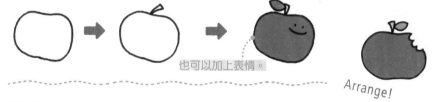

也可以加上表情。

Arrange!

橘子

畫成圓形就是國外的橘子，偏四方形則是日本國內的橘子。

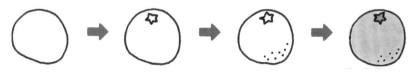

奇異果

種子像是在中心圍成一個圓。

Arrange!

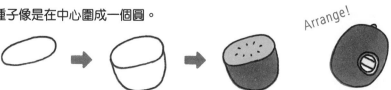

Scene 6
學校

本章將介紹學校主題的插圖。
還有給前後輩寫卡片時能搭配的必學簡單插圖能供大家參考。

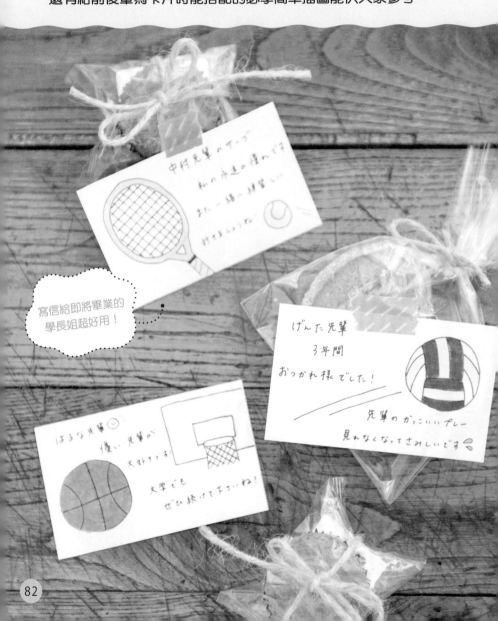

寫信給即將畢業的
學長姐超好用！

可從圓形開始的球類插圖

必學的經典球類運動插圖。

籃球

重點在於掌握球內圖案的平衡感。

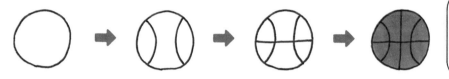

足球

用線條連結多個五角形。

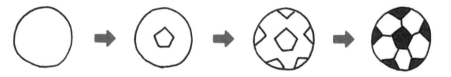

排球

球內的圖案要分成3等分描繪。

圖案的起始為
3等分

Point!

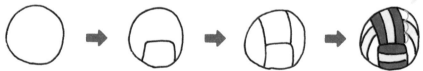

手球

一定要從正中央的六角形開始畫,而後逐漸鋪滿整個球面。

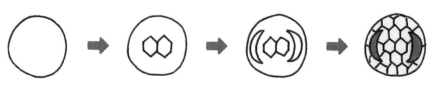

▶ 下一頁將介紹適用於學校主題的插圖

掌握技巧！社團活動插圖

以下網羅了各類社團活動的插圖，其中也有一些較困難的項目，而繪製的技巧是掌握描繪的先後順序。

球拍（網球社、羽球社）

不是從拍框（外側），而是從網線開始描繪。

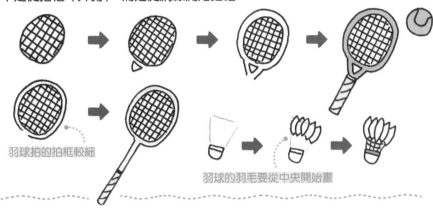

羽球拍的拍框較細

羽球的羽毛要從中央開始畫

弓（弓道部）

為避免失敗，也可先打草稿。注意弓箭本體的上下彎曲度要一致。

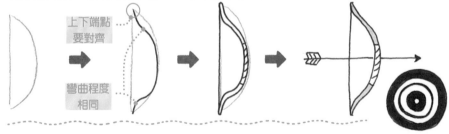

上下端點要對齊

彎曲程度相同

護具（劍道社）

面罩的部分不要太厚，畫得扁瘦一些會更像實體。

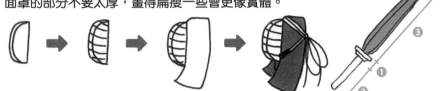

竹刀要按❶❷❸的順序描繪

柔道服（柔道社）

肩膀要畫出下垂的角度，袖長則到腰帶為止。

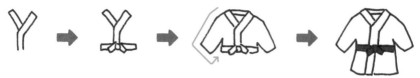

袋棍球用球桿（袋棍球社）

頂部凹陷處不要凹得太深會更有真實感！

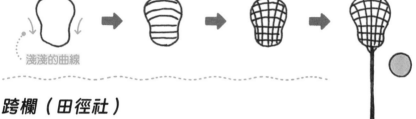

淺淺的曲線

跨欄（田徑社）

跨欄的寬幅偏窄能更接近實體。

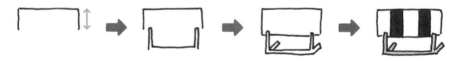

棒球手套（棒球社）

繪製的重點是要預留球擋區的空間。

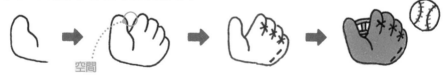

空間

天文望遠鏡（天文學社）

以三角形來掌握三腳架的形狀，並配合前後遠近調整腳架長短。

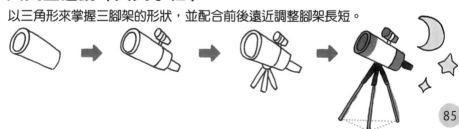

體育&文化社團的插圖

橄欖球社

Point!
橄欖球可參考萊姆的形狀

曲棍球社

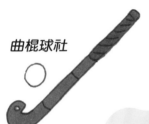

游泳社

Point!
操場是由簡單的直線與曲線構成，描繪時應慢慢吐氣，輕鬆運筆

啦啦隊社

田徑社

眾多社團插圖能在學校主題中大顯身手！
為了讓大多數人都能運用，包含稀有的社團活動在內，
這裡盡可能地列舉出各種項目。

高爾夫球社

攝影社

Point!

顏料要盡量
用繽紛的色彩
著色

茶道社

美術社

Point!

聚光燈是
舞台插圖的重點！

書法社

戲劇社

※管絃樂社的樂器插圖畫法請參考P.92

繽紛華麗的慶祝插圖

考試及格、畢業或成人式等相關插圖，
最適合用於祝賀人生新里程或鼓勵他人等場合。

不倒翁

臉部面積要佔近乎身體的一半。

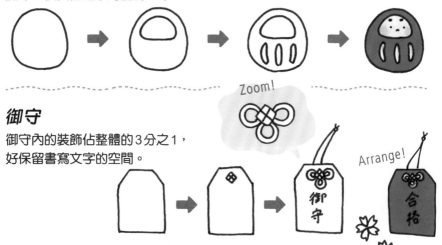

御守

御守內的裝飾佔整體的3分之1，
好保留書寫文字的空間。

Zoom!

Arrange!

和服、袴

腰部要畫窄。加長衣襬即是男性的和服。

Arrange!

畢業證書

分別畫出書筒與證書也很可愛。

緞帶胸章

想像成6片花瓣的花朵，便能順利畫出書寫文字的部分。

學士帽

帽穗要畫長。上色時不要全部塗黑，而是稍微留白。

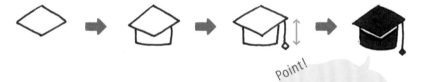

Point!

帽穗要比帽子
本體更長！

Mini Column

裝飾畢業賀卡或考試加油的小卡片

也可以搭配P.76的櫻花或P.44的筆記用圖案，讓畫面更活潑！

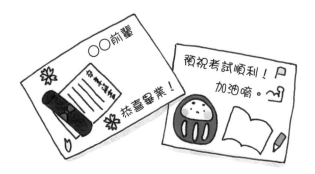

親手設計留言卡片的外框

將空白的硬紙板變成獨創的留言板卡片，
以後就不用買現成的產品了！

留言框模板

留言框是什麼形狀都可行，
但建議畫的時候要帶點渾圓感，營造可愛的形象。

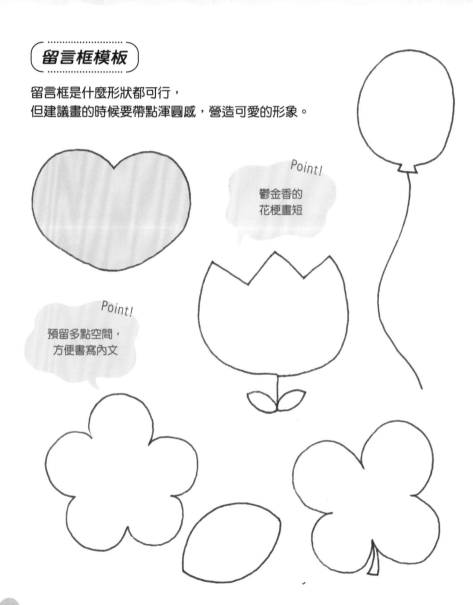

Point!
鬱金香的
花梗畫短

Point!
預留多點空間，
方便書寫內文

獨創的留言板卡片範例

畫到硬紙板上後，可愛度瞬間倍增！

鬱金香

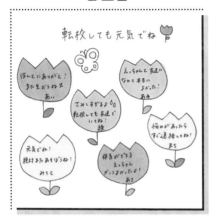

主要目的是書寫訊息，因此鬱金香的鋸齒簡單即可。搭配蝴蝶或小朵鬱金香則能整體增添春天氣息。

四葉幸運草

上色的小技巧是以3種同色系顏色整合畫面。此例是用綠色系統一，同時用瓢蟲插圖的紅色加以點綴。

花朵

要交疊文字框時，一定要從前側的框框開始描繪。請試想重疊的狀態加以嘗試。

氣球

讓小熊手持氣球的版本。只要改變動物種類，便能做出各種變化。小熊的畫法請參考P.61。

沒有想像中困難的樂器插圖

樂器插圖乍看之下很複雜，實則只要掌握重點，
便能輕鬆上手。首先我們就來了解樂器的結構吧！

小號

可視為橫倒的英文字母「J」，並以橢圓形來掌握形狀！

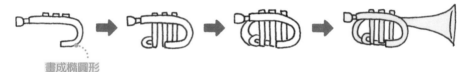

畫成橢圓形

長號

描繪時要考量管長
與喇叭口的比例。

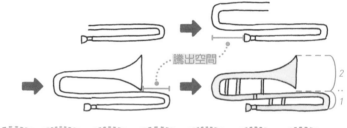

騰出空間

法國號

輪廓看作數字「6」，並預留能讓多根管子通過的空間。

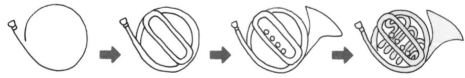

低音號

最開始的管子要畫得跟小黑夾一樣細瘦！

落腳點要對齊

Zoom!

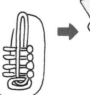

單簧管

吹口部分並非稜角。描繪時應留意正確的節數。

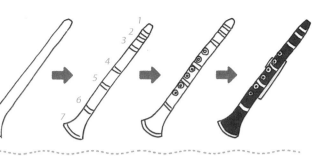

小提琴

小提琴的形狀很有特色，可用S型來描繪各部位的曲線。

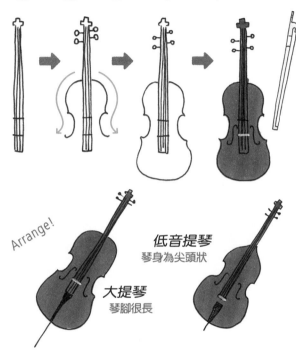

Arrange!

低音提琴
琴身為尖頭狀

大提琴
琴腳很長

Mini Column

音樂相關插圖

音符或五線譜記號也能變成可愛的插圖！

Vol. 2

上色技巧
運用色鉛筆上色

色鉛筆是很常見的畫具，
但它其實有著令人吃驚的多種使用方法。
以下我們就來學習它的各種上色技巧吧！

注意要以同方向上色

OK　　　　　　　　NG

改變顏色深淺

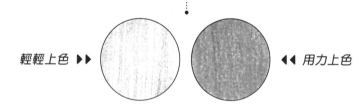

輕輕上色 ▶▶　　　　　　　　◀◀ 用力上色

用色鉛筆進行混色

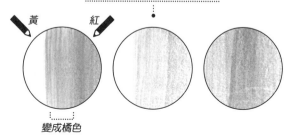

黃　　紅

變成橘色

簡單！可愛！
手寫文字的
規則

本章將介紹各種變化多端的手寫字體，
包含漂亮的英文字、草寫字、
日文字與數字等。
只要掌握訣竅，
任何人都能寫出各式各樣的字體。

Font 1

先來練習最基本的寫法吧！
1：1的基礎字體

基礎字體是無論任何場合都適用的好東西。
我們首先就來掌握這個基礎字體吧。

應用短句

Happy Birthday For you Memo
Dear Thank you From

基礎字體的重點是
筆畫的高度要一致

基礎字體的長寬比為 1：1！
字母的橫線注意不要偏掉。

將文字放入 1：1 的方框內。對
齊「E」、「H」等字母的橫線位
置，看起來會更美觀。

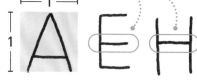

ABCDEFGHI

JKLMNOPQR

注意這一筆要分開書寫，不要連著轉折處

STUVWXYZ

以容易書寫的筆順來挑戰！

Point!

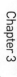

先寫好橫線，斜線
則留到最後。

abcdefghi

jklmnopqr

彎到基準線的下方

stuvwxyz

0123456789

Font 2

增添正式感
試著替基礎字體添上「腳」

幫字體加上像是「腳」一樣的襯線，
很適合用於筆記本封面，或禮物包裝上。

利用正式字體，
增加咖啡筆記的
精緻可愛感！

應用短句

Happy Birthday　For you　Memo
Dear　Thank you　From

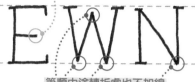

沒有與上下框線相連，所以不加襯線

筆順中途轉折處也不加線

基本規則是「碰到上下基準線就加上襯線」！

基本規則是先畫出上下基準線，書寫時若碰到這兩條線就加上襯線，轉折處則不加。

ABCDEF F G

NG!
F 襯線沒平行
是NG的！

HIJKLMNOPQ

要垂直往下

RSTUVWXYZ

平行是重點

abcdefghi

jklmnopqr

字母「m」的中間
也加上襯線比較可愛！

stuvwxyz

這裡不加

上方不加

0123456789

具有分量感的復古字體
基礎字體局部加粗

只要遵守規則，寫出復古字體一點也不難！
書寫時需留意筆畫的輕重。

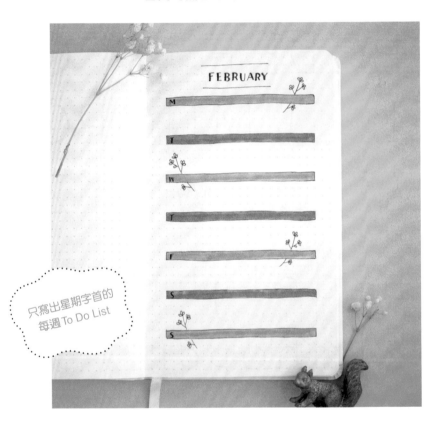

只寫出星期字首的
每週 To Do List

應用短句

Happy Birthday For you Memo
Dear Thank you From

Check!

塗在線的兩側

G h X

塗在內側　　　　塗在線的右側

竪線可塗在左右任一側
曲線則應加粗內側

P.97的基礎字體中，竪線可選擇
塗在左右任一側，曲線則應在內
側加粗。此外，還有線條兩側都
加粗的模式。

ABCDEFGHIJ

Point!

建議這裡加粗較佳　　　　左側的竪線不要加粗

A 不塗滿
也很可愛。

KLMNOPQ

這個字建議加粗中央的線條

RSTUVWXYZ

加粗到中間為止！　　　　　塗在線條兩側　　記住加粗的重點

abcdefghi

jklm

Point!

m 留意加粗
的塗法！

nop

建議這裡加粗較佳

qrstuvwxyz

0123456789

這些橫線加粗比較好看

101

清晰俐落的修長字體
基礎字體比例改為 2：1

給人俐落感的修長字體
很適合搭配 P. 108 頁介紹的植物插圖！

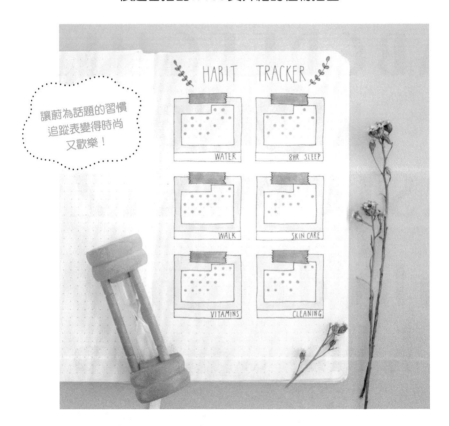

讓蔚為話題的習慣
追蹤表變得時尚
又歡樂！

應用短句

HAPPY BIRTHDAY FOR YOU MEMO

DEAR THANK YOU FROM

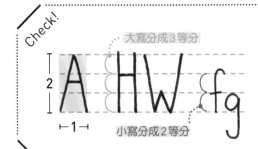

大寫分成3等分

\overline{I} 2 \underline{I}

小寫分成2等分

概念是將大寫分成3等分，小寫與數字則分成2等分。

把P.97的基礎字體以2：1的長寬比書寫，同時留意大小寫上下比例的差別。

A B C D E F G H I
J K L M N O P Q R
S T U V W X Y Z

長寬比為2：1，是這種字體的一大重點

NG!
「X」的
交叉點
要在中央

X

a b c d e f g h i
j k l m n o p q r

筆畫要確實拉到下方

S t u v w x y z

0 1 2 3 4 5 6 7 8 9

加點巧思讓風格千變萬化
可愛的日文字體

日文字體也一樣，掌握訣竅就能寫得輕鬆又可愛！
練熟後，就能變化出自己的獨特風格。

基礎字體

加上圓點

把基礎字體以 2：1 的比例書寫，同時留意大小寫上下分割的差異。

加上線條

末端以線條點綴的亮麗字體，作法是在筆畫的起始處加上線條。

加粗

在「想被注意的重點」處，隨興加粗線條。

鏤空文字的寫法

先推算筆畫的寬度！

預留筆畫變粗的空間，筆畫間的距離要比平時寫得更開。一口氣拉開距離，反而能取得平衡。

基本鏤空文字

添上花紋

嘗試在鏤空文字中添加條紋或圓點等花紋。

帶出圓潤感

利用圓潤的輪廓，塑造輕鬆又柔和的感覺。

變成蓬鬆狀

蓬鬆的雲狀輪廓給人俏皮的印象。

照著寫就OK
好用的草寫字體集

雖然用草寫字體寫長篇文章很困難，
但若能學會以下常用單字，就能輕鬆應用在各種地方。

January（1月）

january.

February（2月）

february.

March（3月）

march.

April（4月）

april.

May（5月）

may.

June（6月）

june.

July（7月）

july.

August（8月）

august.

September（9月）

September.

October（10月）

October.

November（11月）

november.

December（12月）

December.

Monday（星期一）

monday.

Tuesday（星期二）

Tuesday.

Wednesday（星期三）

wednesday.

Thursday（星期四）

Thursday.

Friday（星期五）

friday.

Saturday（星期六）

Saturday.

Sunday（星期天）

Sunday.

To do

To do.

memo

memo.

habit

Habit.

day off

Dayoff.

monthly

monthly.

weekly

weekly.

study

Study.

for you

For you.

Thank you

Thank you.

適合搭配手寫字
簡約植物插圖

在手寫字尾添加簡約植物插圖，時尚感瞬間升級。

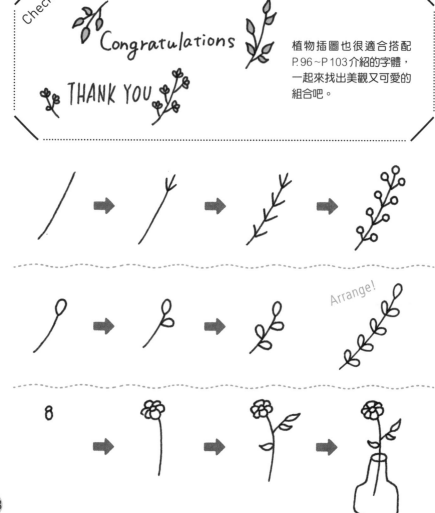

Check!

Congratulations

THANK YOU

植物插圖也很適合搭配 P.96~P.103介紹的字體，一起來找出美觀又可愛的組合吧。

Arrange!

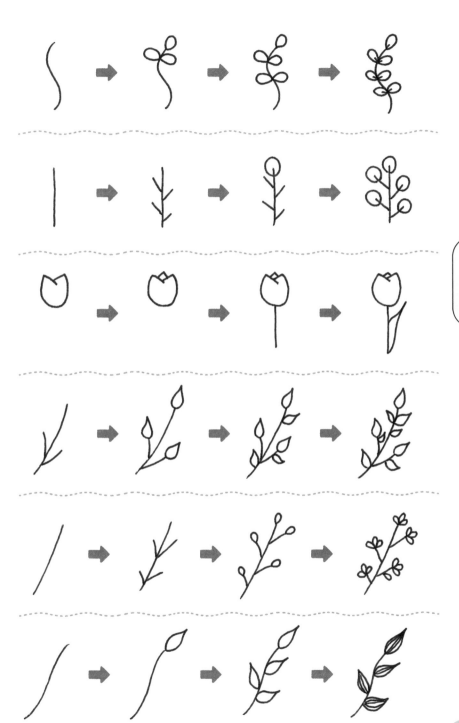

重複花紋的基礎
以三角與四角序列畫成的花紋

重複花紋其實是由非常單純的組合所構成。
選擇同色系並統一大小便能提升整體感！

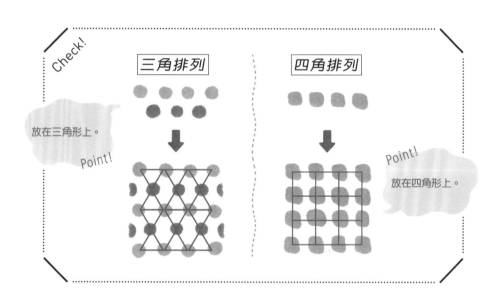

三角排列的花紋　　　　　　　　**四角排列的花紋**

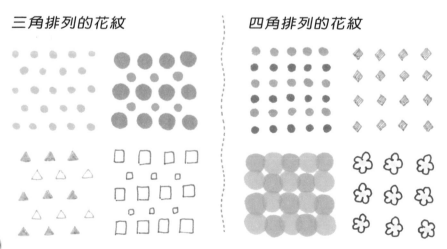

按不同組合方式，
變化出條紋＆格紋！

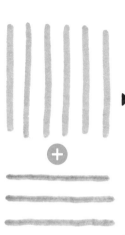

直條紋

橫條紋

直條＋橫條＝格紋

Point!
也可以
畫成斜線

Mini Column

花呢格紋的畫法

添上細線即可！

只需在格紋間添加細細的橫線與直線，
就成了花呢格紋。可使用同色系統一色
調，也能用對比色加以凸顯。

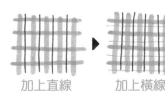

加上直線　　加上橫線

利用直線與虛線描繪框格
下點功夫塑造時尚感

花點心思，讓普通框格華麗變身！

1　普通框格

5　重疊框格

2　突出邊角

6　在內側重疊

3　去除四角

7　折角

4　讓四角變圓

8　加上橫線

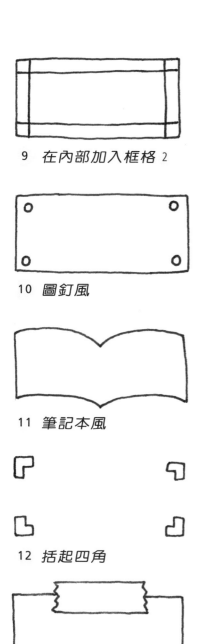

9　在內部加入框格 2

10　圖釘風

11　筆記本風

12　括起四角

13　紙膠帶風

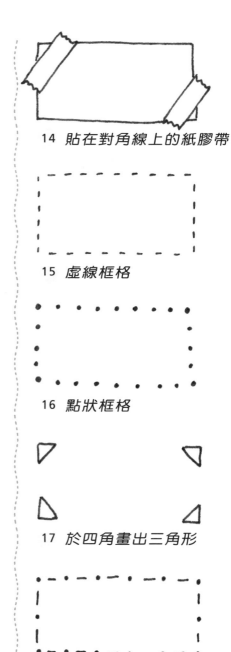

14　貼在對角線上的紙膠帶

15　虛線框格

16　點狀框格

17　於四角畫出三角形

18　點線組合

上色技巧
用麥克筆上色

無論是使用水性麥克筆,還是壓克力麥克筆,
上色時都絕對不能重疊!以下就來看看兩者的優缺點吧。

水性麥克筆上色時要一邊用紙巾吸除多餘的顏料

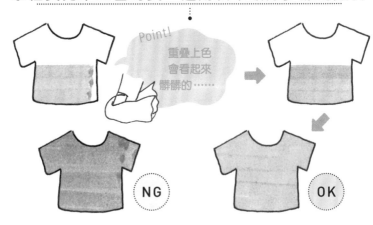

Point!
重疊上色
會看起來
髒髒的……

NG

OK

壓克力麥克筆要小心印到背面

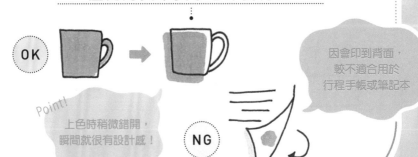

OK

因會印到背面,
較不適合用於
行程手帳或筆記本

Point!
上色時稍微錯開,
瞬間就很有設計感!

NG

展現四季
特色的
季節性插圖

風光明媚的春天、炎熱的夏天、
豐收的秋天、想窩著取暖的冬天。
本章除了四季插圖外，
還會介紹聖誕節與新年等節日
的豐富插圖。

1月
January

重點是要畫出
重量感！

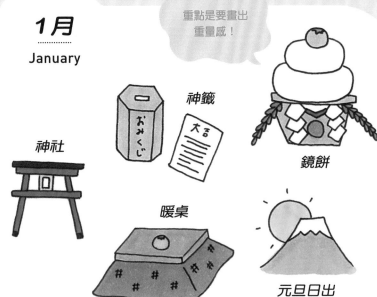

神籤

神社

鏡餅

暖桌

元旦日出

2月
February

鬼

福豆

狼牙棒

攪拌盆＆打蛋器

磅秤

BISCUIT

餅乾

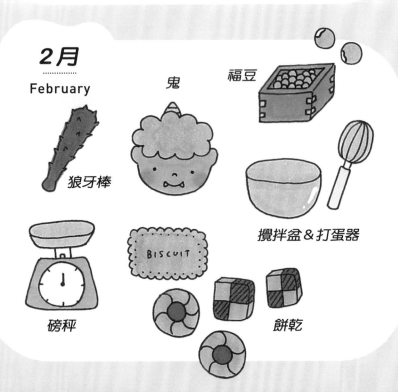

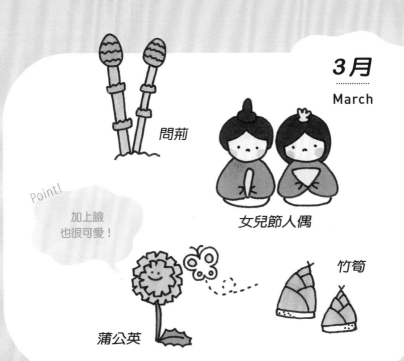

3月
March

問荊

Point!

加上臉
也很可愛！

女兒節人偶

竹筍

蒲公英

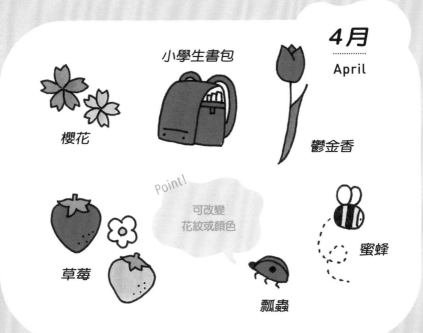

4月
April

小學生書包

櫻花

鬱金香

Point!

可改變
花紋或顏色

草莓

蜜蜂

瓢蟲

5月
May

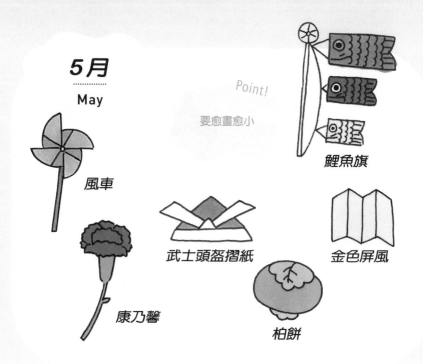

Point!

要愈畫愈小

風車

鯉魚旗

武士頭盔摺紙

金色屏風

康乃馨

柏餅

6月
June

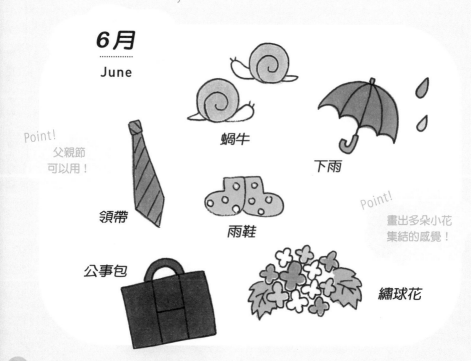

Point!

父親節
可以用！

蝸牛

下雨

領帶

雨鞋

Point!

畫出多朵小花
集結的感覺！

公事包

繡球花

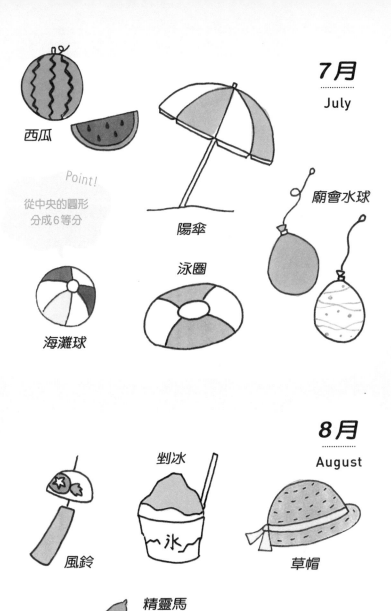

7月
........
July

西瓜

Point!

從中央的圓形
分成6等分

陽傘

廟會水球

泳圈

海灘球

8月
........
August

剉冰

氷

草帽

風鈴

精靈馬

海鷗

 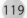

9月
September

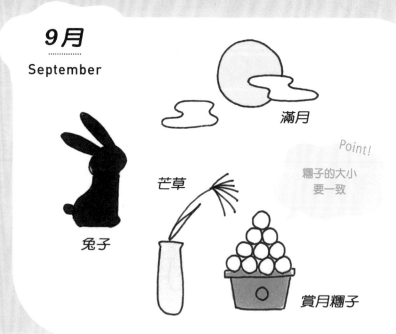

滿月

Point!

糰子的大小
要一致

芒草

兔子

賞月糰子

10月
October

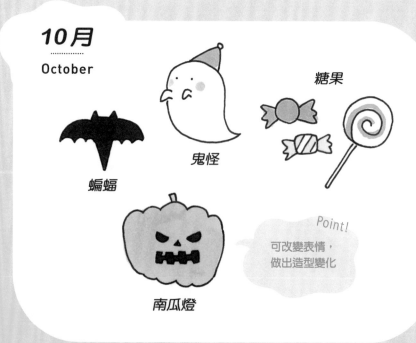

糖果

鬼怪

蝙蝠

Point!

可改變表情，
做出造型變化

南瓜燈

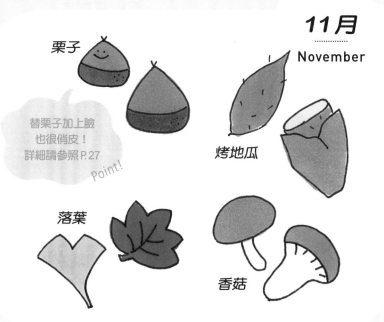

11月
November

栗子

替栗子加上臉
也很俏皮！
詳細請參照P.27
Point!

烤地瓜

落葉

香菇

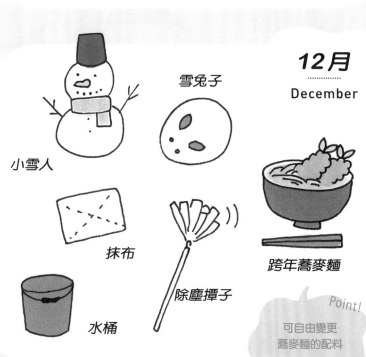

12月
December

雪兔子

小雪人

抹布

跨年蕎麥麵

除塵撢子

水桶

Point!

可自由變更
蕎麥麵的配料

Chapter 4

展現四季特色的季節性插圖

聖誕節
Xmas

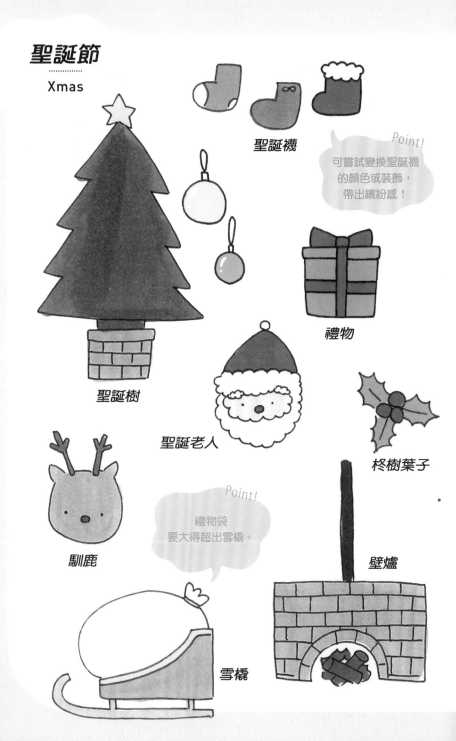

聖誕襪

Point!
可嘗試變換聖誕襪
的顏色或裝飾，
帶出繽紛感！

禮物

聖誕樹

聖誕老人

柊樹葉子

馴鹿

Point!
禮物袋
要大得超出雪橇。

壁爐

雪橇

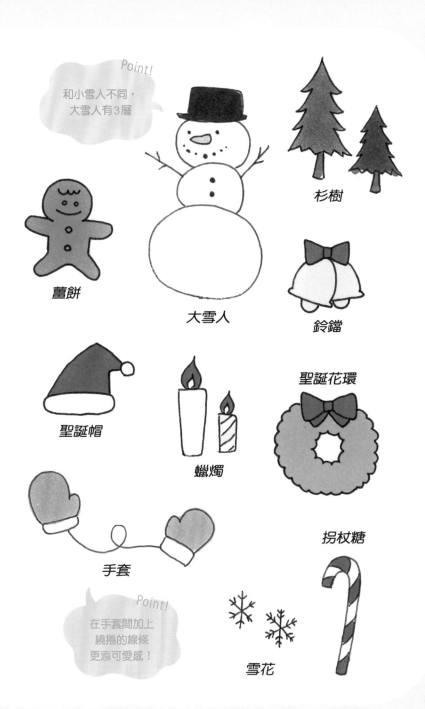

Point!
和小雪人不同，
大雪人有3層

杉樹

薑餅

大雪人

鈴鐺

聖誕帽

蠟燭

聖誕花環

手套

拐杖糖

Point!
在手套間加上
繞捲的線條
更添可愛感！

雪花

新年
New Year

生肖插圖

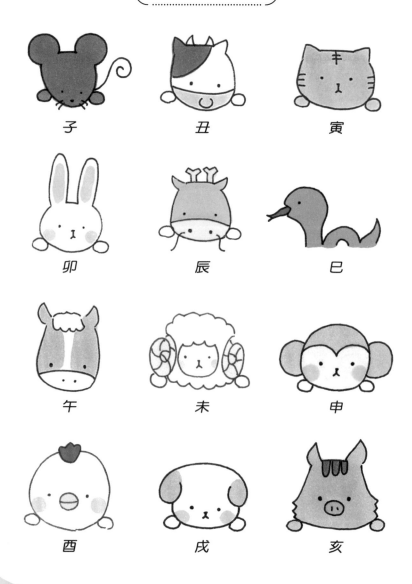

子　　　　　丑　　　　　寅

卯　　　　　辰　　　　　巳

午　　　　　未　　　　　申

酉　　　　　戌　　　　　亥

賀年卡範例

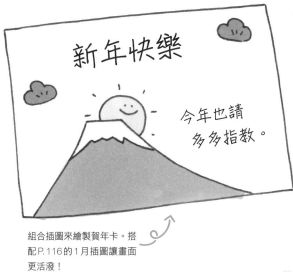

Point!

富士山＋太陽，
畫出元旦的日出！

組合插圖來繪製賀年卡。搭
配P.116的1月插圖讓畫面
更活潑！

搭配當年的生肖，就能輕鬆畫出
一張討喜的賀年卡。組合方式可
說是無窮無盡。

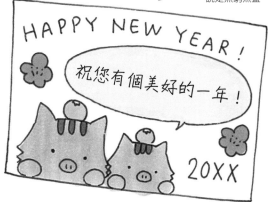

Point!

讓生肖在下方，
畫成探頭的模樣

ちょ

Instagram擁有10萬名追蹤者。以淺顯好懂的技巧教學，讓即使不擅長畫圖的人也能畫出可愛的插圖，進而創造話題性。主要為想妝點可愛筆記本或手帳，或是工作上需要畫圖的人們提供巧思。

Instagram：chiii__0321

SIMPLE NA KOTSU DE UMAKU NARU MAHO NO ILLUST CHO
© cho 2021
First published in Japan in 2021 by KADOKAWA CORPORATION, Tokyo.
Complex Chinese translation rights arranged with KADOKAWA CORPORATION, Tokyo
through CREEK & RIVER Co., Ltd.

魔法插畫帖
簡單掌握技巧，以線條妝點每一天！

出　　　　版／楓書坊文化出版社
地　　　　址／新北市板橋區信義路163巷3號10樓
郵 政 劃 撥／19907596　楓書坊文化出版社
網　　　　址／www.maplebook.com.tw
電　　　　話／02-2957-6096
傳　　　　真／02-2957-6435
作　　　　者／ちょ
翻　　　　譯／洪薇
責 任 編 輯／江婉瑄
內 文 排 版／謝政龍
校　　　　對／謝宥融
港 澳 經 銷／泛華發行代理有限公司
定　　　　價／320元
初 版 日 期／2022年9月

國家圖書館出版品預行編目資料

魔法插畫帖：簡單掌握技巧，以線條妝點每一天！/ ちょ作；洪薇翻譯. -- 初版. -- 新北市：楓書坊文化出版社, 2022.09　面；公分
ISBN 978-986-377-801-1（平裝）

1. 插畫　2. 繪畫技法

947.45　　　　　　　　　　111010535